（一）

笔法笔画

王丙申 编著

赵孟頫 洛神赋 前后赤壁赋

海峡出版发行集团
福建美术出版社

图书在版编目（CIP）数据

行书入门1+1.赵孟頫洛神赋　前后赤壁赋.1,笔法
笔画／王丙申编著.－－福州：福建美术出版社，
2024.3（2024.7重印）

　ISBN 978-7-5393-4564-2

　Ⅰ.①行… Ⅱ.①王… Ⅲ.①行书－书法 Ⅳ.
①J292.113.5

　中国国家版本馆CIP数据核字(2024)第029595号

行书入门1+1·赵孟頫洛神赋 前后赤壁赋（一）笔法笔画

王丙申　编著

出 版 人	黄伟岸	
责任编辑	李　煜	
出版发行	福建美术出版社	
地　　址	福州市东水路76号16层	
邮　　编	350001	
网　　址	http://www.fjmscbs.cn	
服务热线	0591-87669853（发行部）　87533718（总编办）	
经　　销	福建新华发行（集团）有限责任公司	
印　　刷	福建新华联合印务集团有限公司	
开　　本	889毫米×1194毫米　1/16	
印　　张	10	
版　　次	2024年3月第1版	
印　　次	2024年7月第2次印刷	
书　　号	ISBN 978-7-5393-4564-2	
定　　价	76.00元（全四册）	

若有印装问题，请联系我社发行部

公众号　　艺品汇　　天猫店　　拼多多

　　历来提笔修习书法都要从最基础的笔画学起。古人云："一点成一字之规，一字乃终篇之准。"这说明点画是书写的根本。用笔就是笔画书写的法则和规律，包括起笔、行笔、收笔等几个步骤。那么，我们应该如何熟练正确地掌握笔法呢？首先，我们要认真观察每个笔画的大小、长短、粗细、轻重和角度等问题。然后，要分析其用笔、行笔是中锋还是侧锋，行笔速度是快是慢等问题。最后，根据要求运用正确的笔法进行书写。欧阳询的《用笔论》曰："夫用笔之体会，须钩粘才把，缓继徐收，梯不虚发，斫必有由。"其意思正是讲用笔的体会，执笔必须双钩紧贴，刚好把握，缓缓地引笔，慢慢地收锋，要有所依托来由，不可随便动笔，下笔入纸开始书写必须以古法为依据准则。与楷书和"二王"的行书相比，赵孟頫的行书用笔既有楷书的稳重，又不失行书的飘逸，既内敛又端美，呈现出圆润轻灵的特质，牵丝连绕间更显出独特的艺术魅力。这种风格的形成，得益于他数十年对晋唐书法的深入摹追和博采众长。赵孟頫的行书用笔，既继承了晋唐书法的正本法度，又在此基础上形成了自己独特的风格，为后来的学书者提供了全新的体验。书法作为一种古老的传统艺术，既是历史的积淀，也是艺术创新的源泉。同样，行书作为书法的一种形式，其魅力也正在于这种传承与创新的结合。

　　起笔又称落笔、下笔，是用笔的起始，笔锋开始接触纸面的动作。收笔是完成一个字后，笔锋离开纸面的动作。运笔则是指从起笔到收笔的整个行笔过程。

　　在用笔时，书写者运转毛笔，要熟练掌握指、腕、臂的作用及其相互关系。一般来讲，手指主要作用于执笔，腕和臂的作用在于运笔。至于运腕、运臂的幅度大小，则是根据字的大小来决定。字愈小者，运腕的幅度越小。字愈大者，运腕、运臂的幅度越大。正如蒋和所说："运用之法，小字运指，中字运腕，大字运肘。"指、腕、臂三者之间要相互协调配合，共同完成书写过程，缺一不可。

　　运笔主要是表现笔画的形态和精神，讲求起驻、使转、斜正、顿挫、方圆、快慢、虚实、长短、粗细等技巧。

如何正确地掌握笔法

1. 粗与细

　　南北朝王僧虔在《笔意赞》中曾说："粗不为重，细不为轻。"意思是，笔画粗，不一定就凝重；笔画细，不一定就轻飘。在书写过程中，笔画的粗细应根据字的特征产生不同的变化，不能仅仅追求笔画的粗细，

否则就会有失协调。笔画粗是为追求笔画的丰满、雄强、含蓄；笔画细则要求劲健、挺拔、险绝。

2. 方与圆

有棱角的笔画称之为方笔，其棱角主要表现在起笔、收笔和转折之处。方笔体现了一种刚劲挺拔、端庄规范的美感，起笔多露锋。

棱角不明显或没有棱角的笔画称之为圆笔。圆笔给人一种古朴深沉、锋芒内敛、雄浑含蓄之美，起笔多藏锋。

3. 提和按

用笔关键在于"提"和"按"。"提"是笔锋接触纸面，并逐渐减少接触面积，从而让笔画由粗变细、由重到轻的运笔过程。提起笔锋时用力要均衡，不宜提得过快，否则会导致笔画粗细不均匀。"按"是指将笔锋用力向下按压的运笔过程，笔锋接触纸面由少到多、由轻到重。按笔时用力要均匀而稳定，不可用力过猛或过快，否则就是会出现"墨猪"般的败笔。

4. 中锋和偏锋

中锋又称正锋，是指书写时笔锋在点画中间运行，笔画圆润饱满。偏锋又称侧锋，是指书写时笔锋在点画一侧运行，笔尖一侧的笔画光洁润滑，而笔腹的一侧枯燥滞涩。

通常我们写一个点画时，起笔多用侧锋，行笔一般用中锋。这两种笔法相互交叉使用，使笔法更具变化。

5. 露锋和藏锋

露锋指的是起笔和收笔时，笔锋显露出来。下笔时，落笔即走，笔画开端呈尖形或方形。藏锋，就是起笔和收笔时，笔锋藏在笔画之内不外露，笔画开端呈圆形。

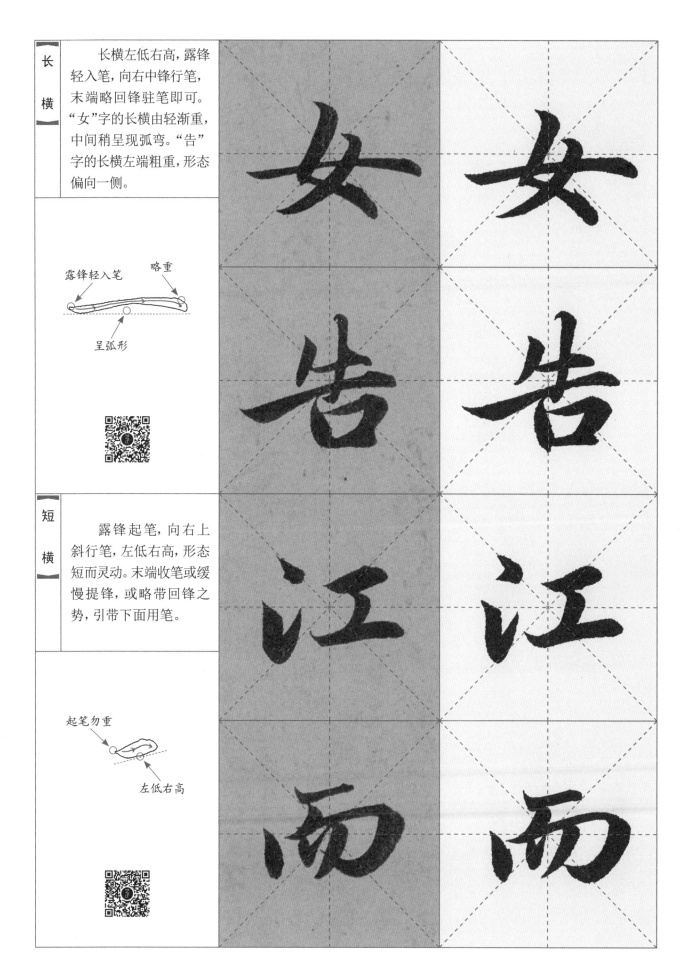

【左尖横】

露锋轻入笔,然后向右上方中锋行笔,至末端时,笔尖稍提,轻顿收笔,呈现出前细后粗的形态。

尖 重

由轻到重

振

志

【右尖横】

露锋入笔,略加重顿,然后向右上中锋行笔,至末端时,缓缓提锋收笔,呈现前粗后细。不同的字形态倾斜角度会产生变化。

尖

重 左低右高

妃

媚

【上挑横】

露锋起笔、稍顿，然后向右上方斜行笔，至末端稍顿，继而向左上逆势出锋，以便与下一笔呼应连带。

向左上方出锋

略停顿

方

【下带横】

露锋起笔、稍顿，然后向右上方行笔，至末端顿笔，顺势向左下出锋。出锋的牵丝应引带下面的用笔，切勿粗重。

露锋起笔、形方

重

向左下方带笔出锋

清

末

何

皂

【垂露竖】

藏锋起笔、稍顿,然后垂直向下中锋行笔,至下方末端时,稍带向左,再继续向下行笔,最后向右上侧稍提锋收笔。垂露竖的上下两端粗重,中部略细。

起笔可藏锋或露锋

垂直

回锋收笔

【悬针竖】

欲竖先横,起笔露锋或藏锋均可,点到即止,接着以中锋垂直向下行笔,最后逐渐提锋收笔,其形如针,故称"悬针竖"。

略重

垂直劲挺

不可有虚尖

牛

命

年

華

6

露锋起笔,向下中锋行笔,至末端时,笔锋向左,继而向下,最后向右上侧呈回锋之势,提锋收笔即可。

露锋起笔

由轻到重

略粗

露锋起笔,稍顿,然后向右下方行笔,至末端时,慢慢加重提锋收笔,呈现上细下粗的特点。

起笔轻

向右下方斜行笔

回锋收笔

【左挑竖】

逆势轻入笔、稍顿，然后向下中锋行笔，至末端时略停顿，接着向左上方挑笔出锋。当竖画需要呼应左侧用笔时，使用"左挑竖"。

露锋起笔

两头粗、中间细

向左上方出锋

不

縛

【右挑竖】

露锋起笔、稍顿，然后向下中锋行笔，至末端略微停顿，继而向右上挑势提锋，与下一笔画或断或连。当竖画需要呼应引带下一笔画时，使用"右挑竖"。

重

细

向右上方引带

悦

臨

所谓"弧竖"，即整体形态在垂直中或左或右略呈现弯弧状。尽管整体书写笔法"万变不离其宗"，但其形态粗细、轻重以及收笔之势都会产生差异。

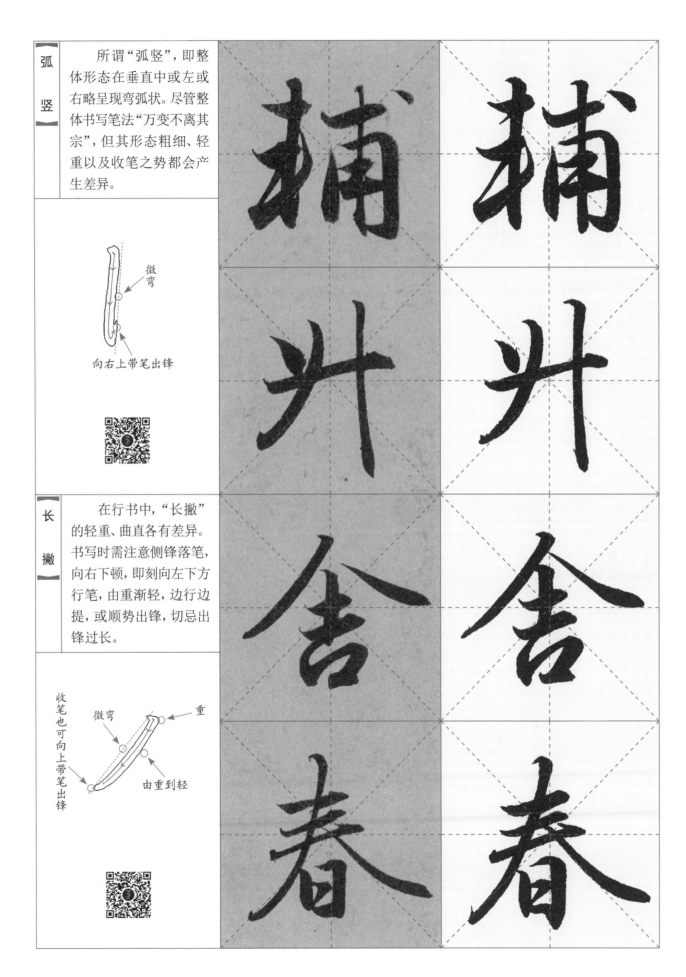

微弯

向右上带笔出锋

在行书中，"长撇"的轻重、曲直各有差异。书写时需注意侧锋落笔，向右下顿，即刻向左下方行笔，由重渐轻，边行边提，或顺势出锋，切忌出锋过长。

收笔也可向上带笔出锋

微弯

重

由重到轻

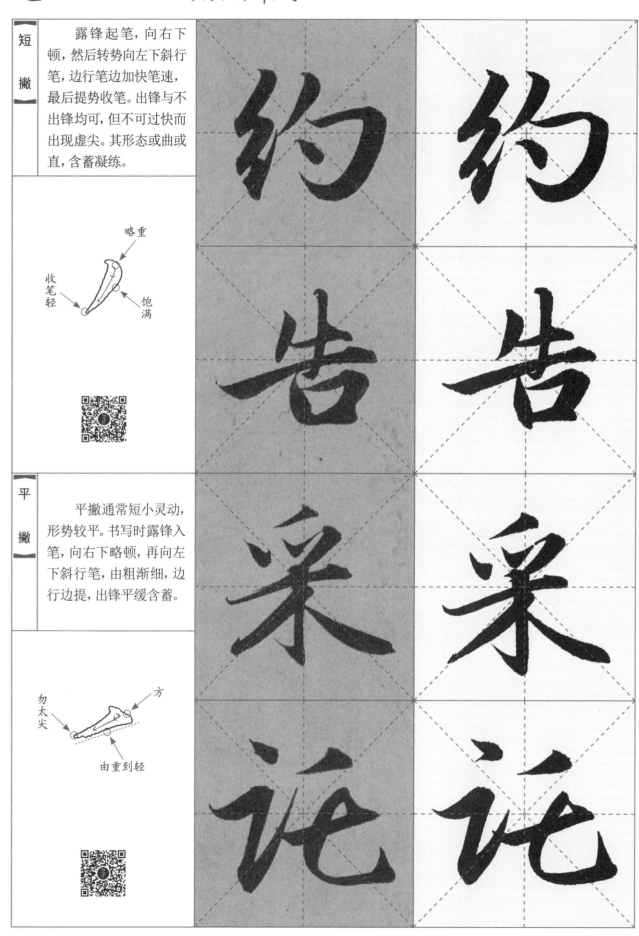

〔短撇〕

露锋起笔，向右下顿，然后转势向左下斜行笔，边行笔边加快笔速，最后提势收笔。出锋与不出锋均可，但不可过快而出现虚尖。其形态或曲或直，含蓄凝练。

略重
收笔轻
饱满

〔平撇〕

平撇通常短小灵动，形势较平。书写时露锋入笔，向右下略顿，再向左下斜行笔，由粗渐细，边行边提，出锋平缓含蓄。

勿太尖
方
由重到轻

【竖撇】

露锋入笔,起笔轻,预先写"竖"直接向下行笔一小段,逐渐转弯弧向左下,慢慢提笔出锋,出锋含蓄,不可有虚尖。

露锋轻入笔

先直后弯

朗

朋

【回锋撇】

在行书书写中,撇画收笔向上回锋的笔画称为回锋撇。露锋起笔,向右下稍顿,再向左下行笔,其形态略有弯弧,至左下末端略停顿,然后向左上逆势出锋。

向左上出锋

向内收

戒

風

【兰叶撇】

露锋起笔，向左下方行笔，由轻渐重，边行边按，再由重渐轻，渐行渐提，至左下方末端提笔出锋。其两头尖，中间粗，略带弯弧，形如兰叶，因此得名。

尖

微弯

中间粗

【横撇】

露锋起笔，向右行笔写横，至折处略顿，然后向左下行笔写撇，至末端边行边提笔出锋。注意横短撇长，出锋含蓄，不可有虚尖。

轻重变化

收笔藏锋、露锋均可

塵

聲

水

洛

两个横撇上小下大，折处上方下圆，形态变化，对比分明。收笔时，或向左上提带即刻驻笔，如"秀"字；或往右上牵丝引带，呼应下一用笔，或断或连，如"及"字。

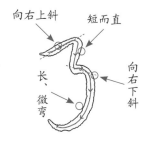

露锋、藏锋起笔均可，向右下方平缓行笔，边行边按，由轻渐重。当行至波角处时，稍顿，最后向右上缓缓出锋，不可以出现虚尖，整体形势要平缓舒展。

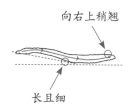

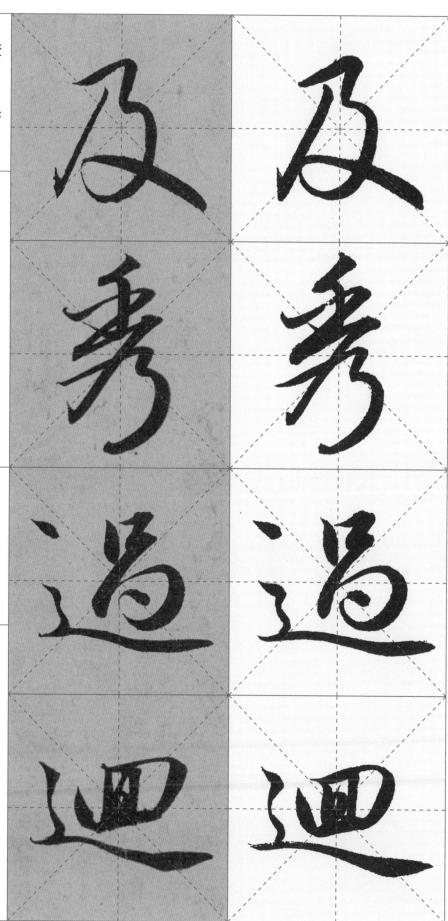

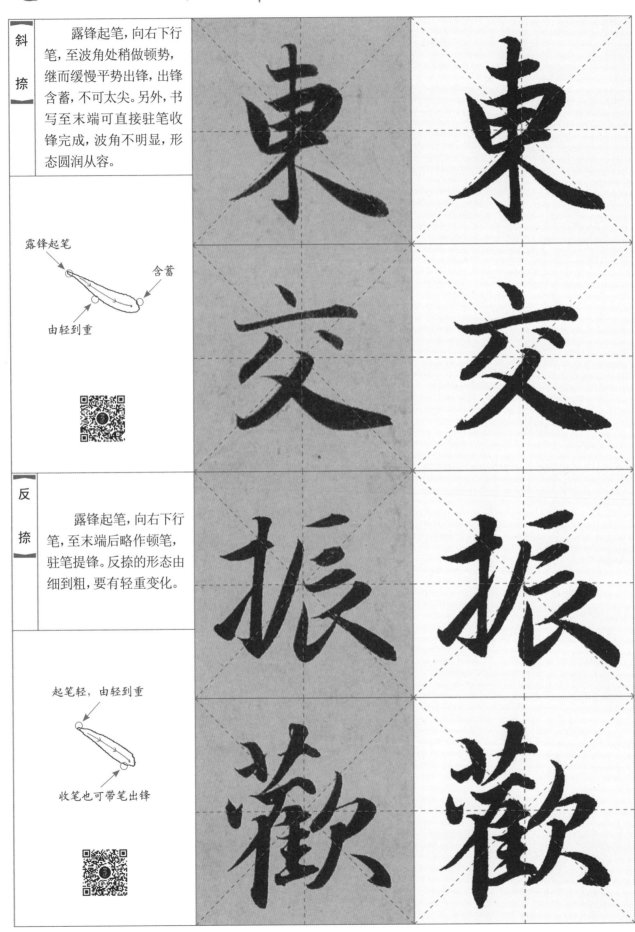

【斜捺】

露锋起笔,向右下行笔,至波角处稍做顿势,继而缓慢平势出锋,出锋含蓄,不可太尖。另外,书写至末端可直接驻笔收锋完成,波角不明显,形态圆润从容。

露锋起笔

含蓄

由轻到重

【反捺】

露锋起笔,向右下行笔,至末端后略作顿笔,驻笔提锋。反捺的形态由细到粗,要有轻重变化。

起笔轻,由轻到重

收笔也可带笔出锋

　　露锋轻入笔,向右下中锋行笔,其形略有弧形,至末端稍顿,最后向左逆势出锋,引带呼应。不同的字的形态在轻重、粗细上会有所变化。

由轻到重

略停顿

向左下带笔出锋

　　侧锋落笔,向右下顿笔,然后向右上行笔,顺势出锋,注意出锋不可有虚尖。不同的字形态长短、轻重有所差异。

勿太尖

重

较斜

長

夆

歸

我

長

夆

歸

我

竖提

露锋轻入笔、稍顿，然后垂直向下中锋行笔，至折处，略向左带、稍顿，再向右上提笔出锋，边行边提，由粗渐细。

重

略停顿

提画宜长

衣

鹿

衣

鹿

横折提

露锋起笔、稍顿，向右中锋行笔扛肩写横，至折处稍提顿，继而再向下或左下行笔。在第二个折处向左引带，再向右下重顿，最后向右上方提笔，逐渐出锋。

横短

与竖画重叠

形勿高

诵

诚

诵

诚

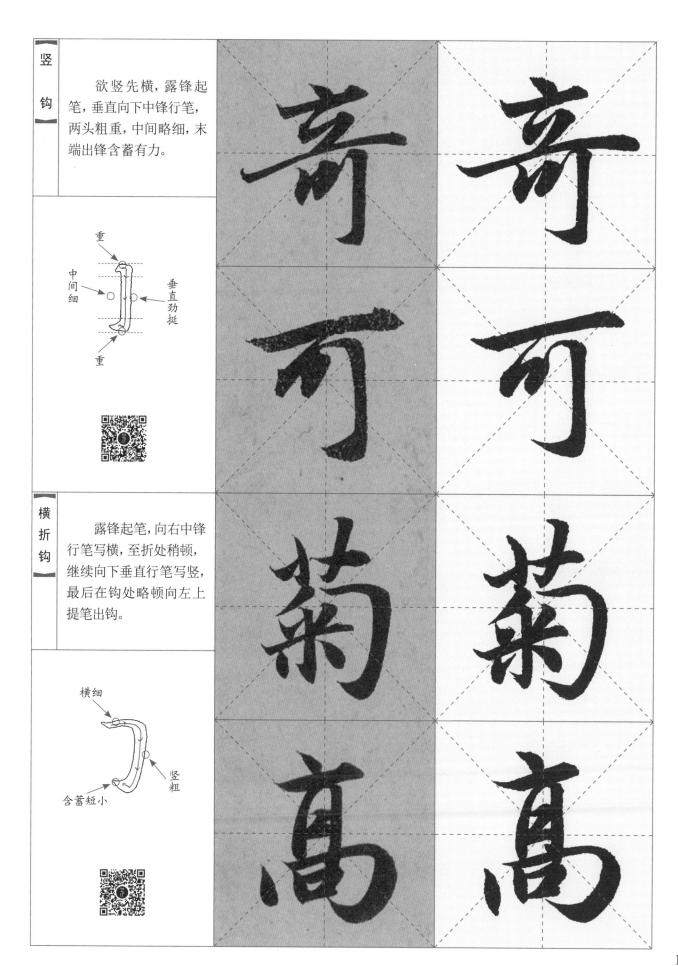

【竖钩】

欲竖先横，露锋起笔，垂直向下中锋行笔，两头粗重，中间略细，末端出锋含蓄有力。

重
中间细
垂直劲挺
重

【横折钩】

露锋起笔，向右中锋行笔写横，至折处稍顿，继续向下垂直行笔写竖，最后在钩处略顿向左上提笔出钩。

横细
竖粗
含蓄短小

【竖折折钩】

露锋或逆势藏锋起笔，两个折处或方或圆，竖画要有长短对比，出钩或含蓄凝练，或洒脱舒展。整体形态粗细、长短、轻重、正斜、曲直对比分明。

方

长短对比

兮

瑞

【横钩】

露锋轻入笔，稍顿，然后向右中锋行笔，至钩处稍顿，最后向左下方顺势出锋，钩画出锋迅捷有力。书写时笔力要自然从容。

长且细

呈拱弧形　重

宵

霜

露锋轻入笔,稍顿,向右下斜行笔,至末端稍顿,向上或左上提笔出钩。其形态弯中取直,斜而不倒,笔画粗且长。

直中有弯

细长

露锋起笔,向右上斜行笔,并扛肩写横,至折处稍提略顿,然后向左下略行一小节,再顺势圆转书写弧弯,逐渐向右下加重,最后向上或左上出锋。

左低右高　方

自然流畅

感

载

風

氣

感

载

風

氣

【竖弯钩】

露锋轻入笔，向下或左下略斜行笔，转弯处需婉转流畅、避免过于方正，然后向右中锋行笔，最后向上提锋出钩。

向左下方微斜

圆润自然

平

【横折弯钩】

露锋起笔，稍顿，然后向右中锋斜行笔，至折处向上提笔，再向右下重顿，顺势向左下行笔，至弯处圆转自然，转势向右，至末端向上提锋成钩，钩画凝重有力。

方

圆

含蓄短小

龍

視

抗

飛

【卧钩】

露锋轻入笔，顺势向右下斜行笔，弯处自然流畅。继续向右行笔，最后再向左上方提笔出锋，动作干净利落。同时，要注意卧钩底下平而短。

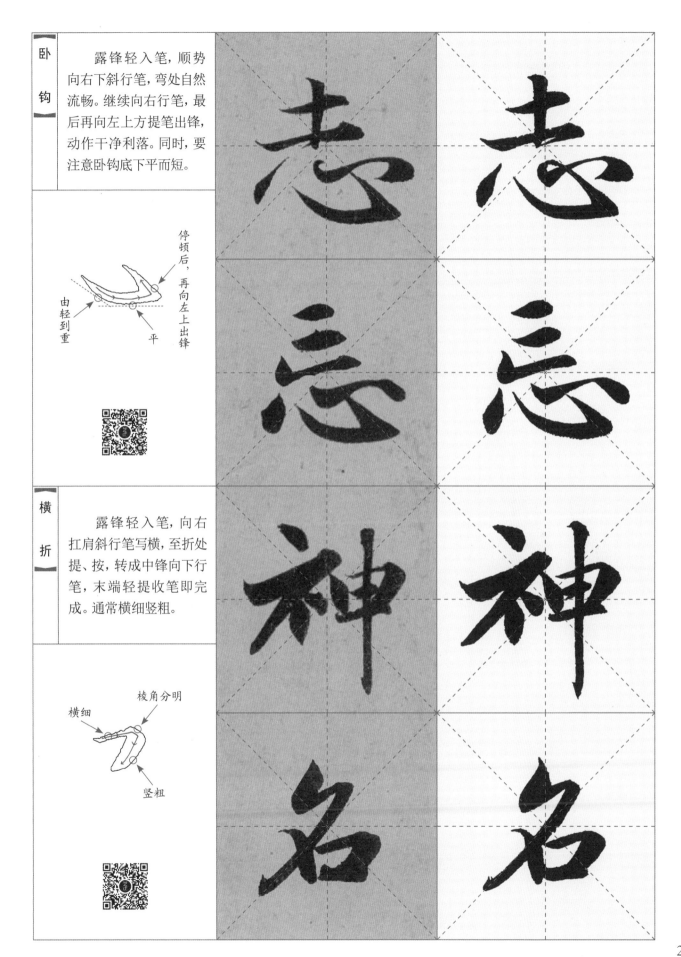

停顿后，再向左上出锋

由轻到重

平

【横折】

露锋轻入笔，向右扛肩斜行笔写横，至折处提、按，转成中锋向下行笔，末端轻提收笔即完成。通常横细竖粗。

棱角分明

横细

竖粗

【竖折】

露锋起笔，稍顿，向下行笔，至折处稍向左带笔或顿笔再向右中锋行笔写横，至末端自然驻笔。在不同的字中，竖折的轻重和粗细会有明显的差异。

短且微斜

细长，略有弧弯

山

山

鼂

鼂

【撇折】

露锋起笔，稍顿，向左下斜行笔，笔力由重渐轻，再自然转向右下行笔，书写反捺时由轻渐重，末端回锋收笔。笔画应流畅自然，粗细和轻重变化明显。

由重到轻

由轻到重

女

女

安

安

【侧点】

露锋轻入笔，边行边按，使笔毫铺开，到位后，稍顿笔，然后回锋收笔。注意侧点应写得圆润饱满，避免过于拖沓。

露锋起笔

收笔略重

【撇点】

露锋起笔，向左下斜行笔，保持由粗渐细的形态。出锋需迅捷有力，但应避免出现虚尖的现象。

由重到轻

重

不可有虚尖

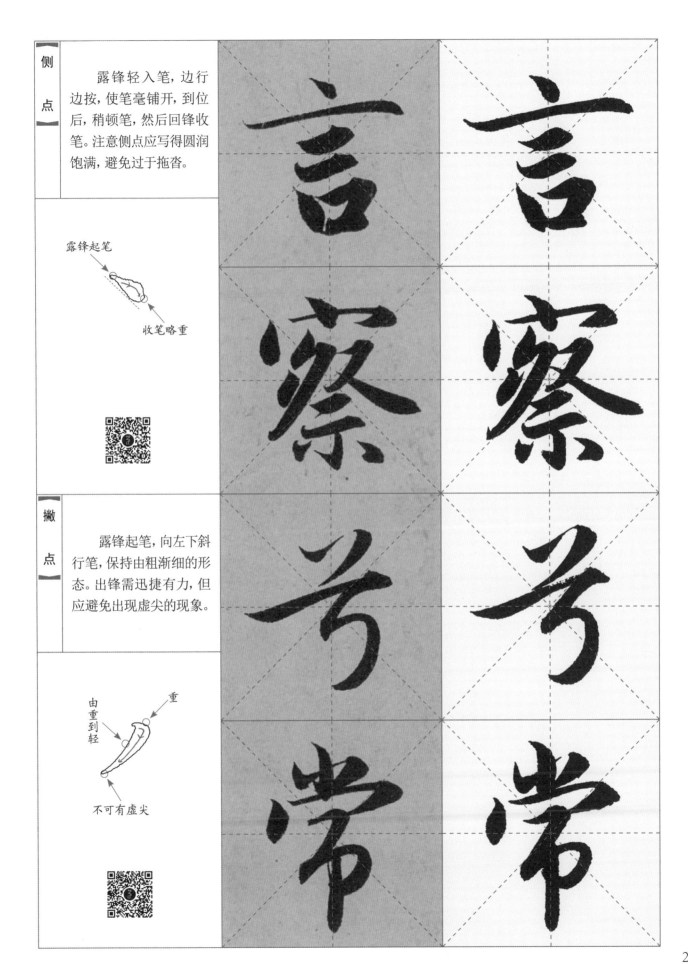

【横点】

露锋入笔，直接向右上斜行笔，至末端回锋收笔。此外，也可以向左下出锋，呼应下方笔画。注意需要保持水平且向上的姿势，形态应圆润且从容。

轻 ← → 重

【挑点】

露锋入笔，向左下微带，再向右下略按后向右上提笔出锋。或露锋入笔，向右下稍顿，然后直接向右上出锋，如"采"字，笔法显得轻松自然。

露锋入笔

略停顿，再提笔出锋

露锋轻入笔,向右下方行笔,边行边按,使笔毫铺开,到位后略顿,最后迅速向左下方提笔出锋。

轻

向左下方出锋　重

行书中的"相向点"通常在字的上方,两点呈左低右高的排列,左小右大,形成上开下合的态势。两点之间的间距不可太大,展现出左右之间的引带关系。

上开

下合

波

家

華

省

【顾盼点】

行书中的"顾盼点"通常位于字的下方，一左一右，相互呼应，或断或连。两点位置的高低应根据不同的字进行变化，以展示出丰富的形态和动态感。

笔断意连

轻重有别

【相连点】

"相连点"是由上下两个点连写而成的笔画。在书写时，应注意交代清楚笔画之间的连接处，牵丝轻盈，保持自然流畅，避免出现粗重或拖沓的情况。

上小下大

也可不出锋

乘

素

推

终

神　高　氣

誠　飛　鴻

靜　菊　露

風　精　靈

月鶴致心

飛雲蘭怡

鴝華幽遠

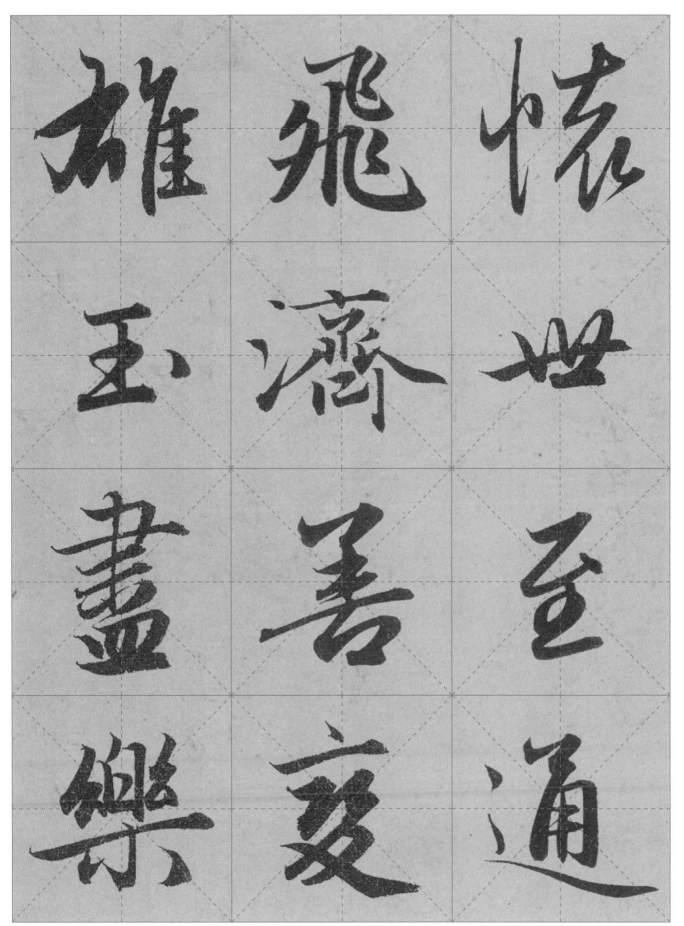

雄飛慌
玉濟世
畫善至
樂夏通

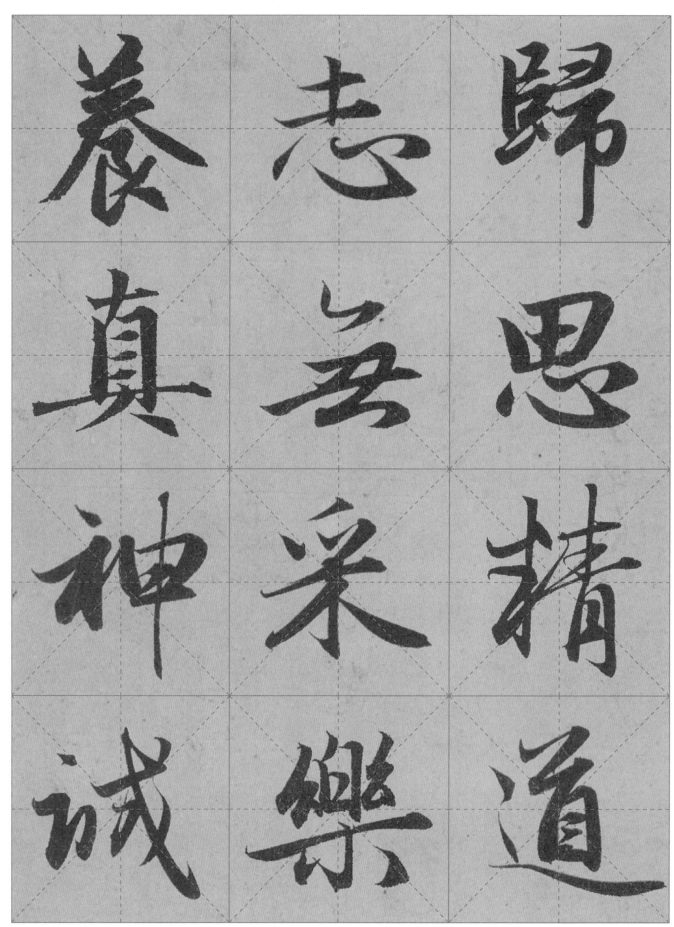

歸思精道

志芸采樂

養真神誠

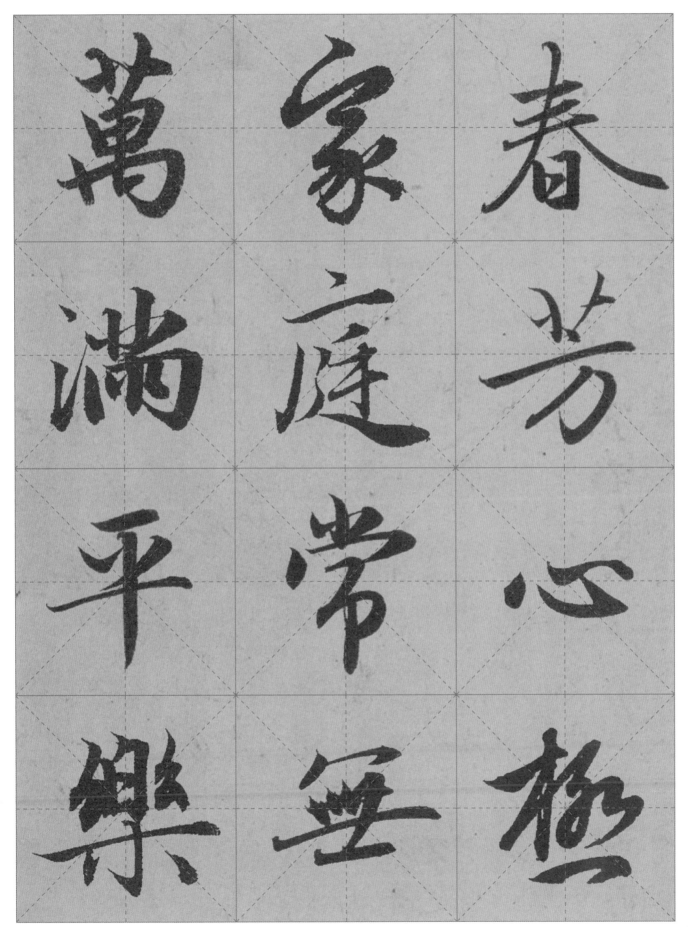

春芳心樹

家庭常無

萬滿平樂

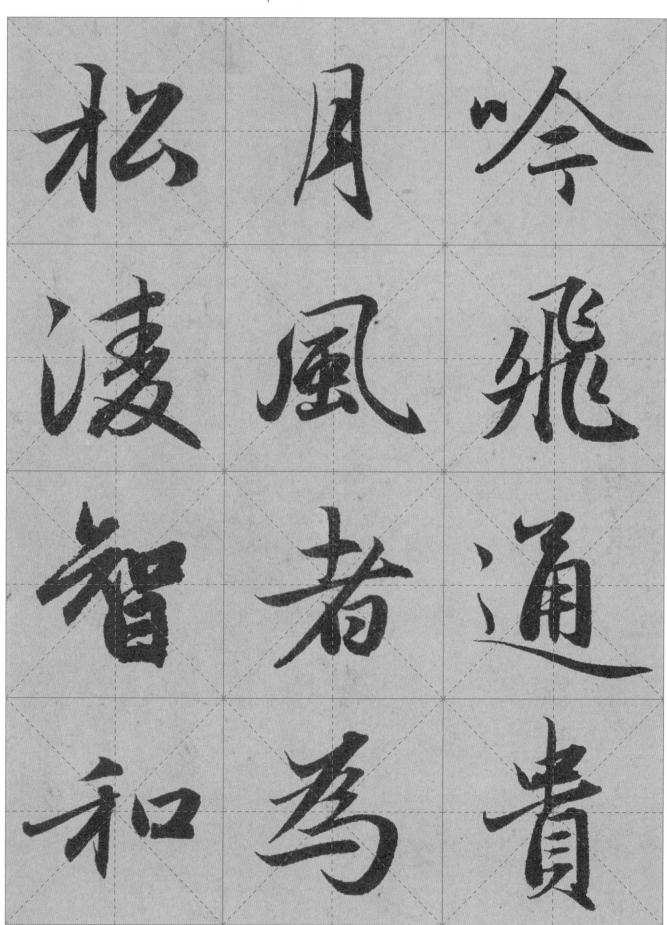

吟飛道貴

月風者為

松凌智和

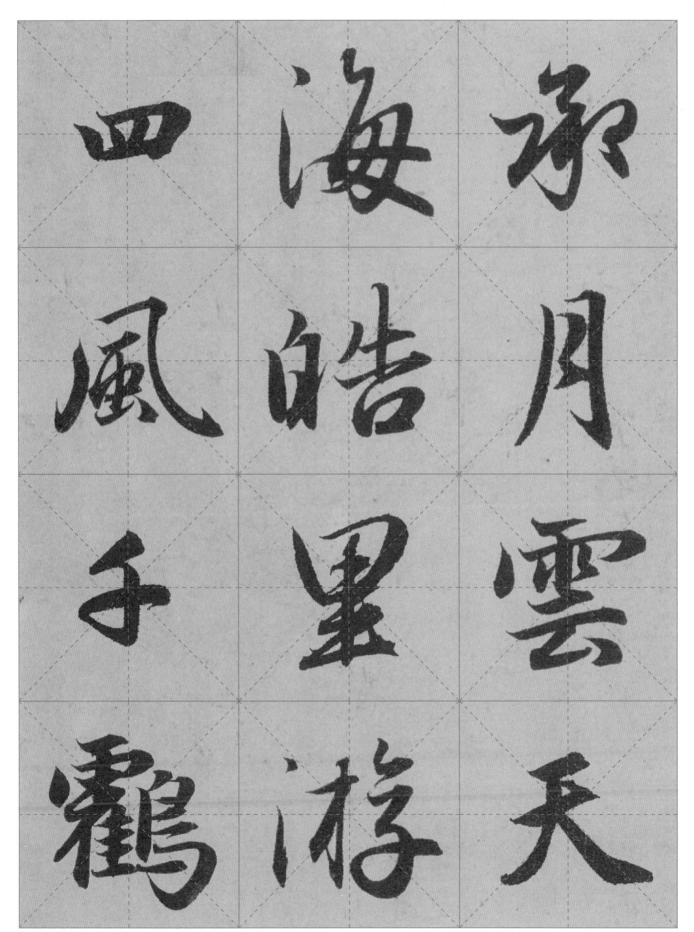

承月雲天

海皓里游

四風千鸛

朗頗皓存

風見齋常

清月思氣

精動觀光　神照今同　飛古和塵

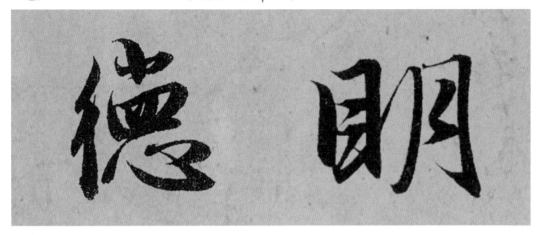

明德

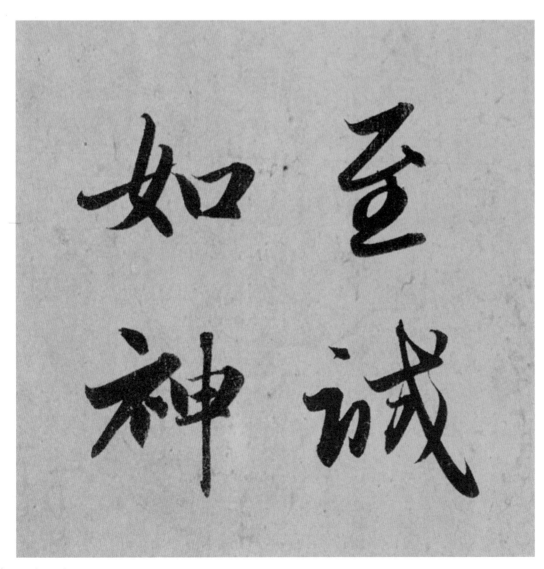

至诚如神

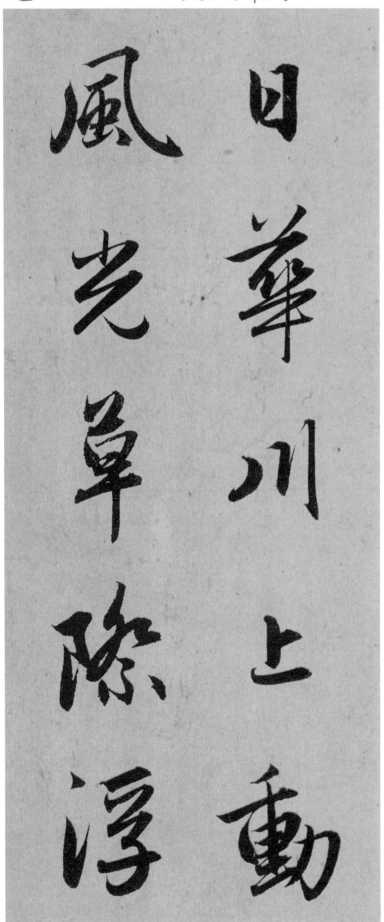

日华川上动
风光草际浮